學京劇‧畫京劇

多彩頭面

安平 —— 編著

頭面是登臺的行頭，也是一個演員的臉面，
不同類型的飾物象徵人物不同的身分地位。

本書角度新穎，深入淺出，
展現知識性、趣味性和藝術性相結合的特色

前言

　　我的一名老徒弟何青賢做京劇的宣講和普及工作已有幾十年，十分成功。她有一位酷愛京劇藝術的好友兼學生叫安平，是一名新聞工作者，更是一位痴迷的京劇研究者和推廣者。

　　2017 年，安平很有創意地編了一套書，書名就叫「學京劇·畫京劇」，目的是使未接觸過京劇的小朋友能從觀感上初步接觸京劇，並在中小學生當中推廣京劇。這套書共包含五本：《生旦淨丑》、《百變臉譜》、《多彩頭面》、《華美服飾》、《道具樂器》，主要以圖片展示為主，同時配有「畫一畫」，讓孩子們在充滿樂趣的填色繪畫中學習京劇；在愉悅的狀態中掌握京劇知識。為了增加知識量，本書還增加了「劇碼故事」，比如：在《多彩頭面》中，講到頭面的簪子時配以「碧玉簪」的故事；在《華美服飾》中，講到蟒袍時配以「打龍袍」的故事，講到鞋靴時配以「寇準背靴」的故事。總之，此書角度新穎，深入淺出，很有情趣。

　　盼望此書出版後，不僅能幫助中小學生掌握京劇知識，更能成為授課老師的工具書，並對普及京劇工作產生實際作用。

　　在傳統戲劇大步踏向國際社會的行程中，京劇藝術的推廣和普及是一張充滿斑斕色彩的名片。中國戲曲屬世界第一，也是無可比擬的。因此這一推廣工作是充滿國際意義和歷史意義的大事和好事。安平恰好做了這件好事，因此我要支持她！

　　謹以此為序。

<div align="right">孫毓敏</div>

前言

開場白

　　京劇的旦角演員登臺都需要「頭面」,「頭面」就是登臺的行頭,指整個頭髮的造型、飾物,也是一個演員的臉面,不同類型的飾物象徵人物不同的身分地位。

　　頭面分為「硬頭面」和「軟頭面」兩種。硬頭面分為點翠頭面、水鑽頭面和銀錠頭面三種。每套點翠或水鑽頭面大概有 50 件左右,主要包括正鳳、大頂花、偏鳳、邊鳳、鬢簪、蝙蝠、泡子、泡條子、串聯、六角花、發簪、後三條、包頭聯、豎梁、橫梁、後兜、鳳挑、八寶、福壽字、耳挖子、耳墜子等。

　　軟頭面就是固定硬頭面的輔助飾物或頭面的軟裝飾物。軟頭面包括線簾子、網子、髮墊、抓髻、大髮、水紗、吊眉帶、水片子、鬢花等。

開場白

目 錄

硬頭面

目錄

硬頭面

硬頭面分為點翠頭面、水鑽頭面和銀錠頭面，每套有 50 多件，可全套使用或半套使用，也可單用。

點翠頭面

　　翠，即翠鳥的羽毛。點翠是中國傳統的金屬工藝和羽毛工藝的結合，先用金或鎏金做成不同圖案的底座，再把翠鳥背部亮麗的藍色羽毛仔細地鑲嵌在底座上，以製成各種首飾器物。在京劇舞臺上，戴點翠首飾的女性多為宮廷貴婦、官宦眷屬。目前，舞臺上的點翠材料已經被藍色絲帶或綢布取代，因此也稱為「點綢」。

【正鳳】

也稱大鳳，一般為古裝頭使用。如《天女散花》中的天女。

【大頂花】

又稱蝴蝶花，戴在頭頂端，有前插式和後插式。如《捧印》中的穆桂英、《鎖麟囊》中的薛湘靈。

【偏鳳】

一般只插戴一支在右面以擋耳，另一側插戴絨花。

劇碼故事 —— 釵頭鳳

南宋時，山陰才子陸游自幼與表妹唐蕙仙互訂婚約。唐蕙仙的父母病逝後，陸母唐氏將唐蕙仙接至山陰。唐氏素信佛，常往娘娘廟燒香禮拜。廟主不空見唐蕙仙貌美，與秦檜的侄子羅玉書密謀，企圖將唐蕙仙獻給秦檜以盡逢迎之能事。唐氏聽從不空讒言將唐蕙仙送入廟中。山陰俠士宗子常早聞不空惡跡，殺死羅玉書和不空。之後得知唐蕙仙為陸游未婚妻，決定從中成全。陸游於沈園中窺見唐蕙仙，遂題《釵頭鳳》寄與唐蕙仙。就在迎娶唐蕙仙花燭之期，她因久積悶鬱，生命垂危。缺月終未得圓，致成千古遺恨。

【泡子】

　　額髮的裝飾品，有圓形、橢圓形、菱形等，通常有七顆，大多插在小彎上。大頭、古裝頭、旗頭均可用。

【六角花】

梳大頭時，可當作中間的大泡子使用，直接插在勒頭帶下，也可插到泡聯後、後三件前、頂花兩邊。

【串蝴蝶】

通常以蝴蝶為一組串聯在一起，梳大頭時插戴在頂花兩側。

硬頭面

【泡條子】

　　由 11 隻小蝴蝶或 11 朵小五瓣花組成，梳大頭時戴在頂花前面、泡子後面。一般都是蝴蝶泡條在前面，五瓣花泡條在後面。

【側蝠】

一般用作擋耳朵，也有用在耳挖子之上、頂花左右，一般向外開的翅膀在上，向內開的翅膀在下。

【耳墜子】

耳飾，梳大頭或古裝頭都可以戴。

【葫蘆簪子】

　　梳大頭時，插在大髮上；梳古裝頭時，插在髮髻上。通常為已婚婦女所用。

【小蝙蝠】

　　蝙蝠寓意「遍福」，象徵幸福、如意或幸福綿延無邊。

【耳挖子】

耳飾的一種，斜插在耳朵上方，珠珠流蘇垂下來，恰好遮住耳朵，有時可以代替耳環。梳大頭時，在左右兩側插戴。

【橫梁、後兜】

　　橫梁為梳大頭大髮的裝飾;後兜也叫銀穗子,為大髮下端的裝飾。

橫梁

後兜

【發 簪】

婦女綰髻的首飾。簪的種類造型多樣，有植物形、動物形、幾何形、
器物形等，其圖案多具有吉祥寓意。

劇碼故事 —— 碧玉簪

　　禮部尚書張瑞華有女玉貞，許婚同邑秀才趙啟賢。玉貞表兄陸某因求婚於先被拒，心生怨恨，暗生毒計。他買通媒婆，於婚前誆得玉貞之碧玉簪，並偽造情書一封。在玉貞、趙啟賢大婚之時，陸某將玉簪並情書暗置洞房中。趙啟賢得見，果疑玉貞不貞，怒而離去。

　　其後趙啟賢對玉貞時加辱罵，玉貞憂鬱成疾。丫鬟小翠告知張母，值張瑞華返，親至趙府質問，真相始得大白。陸某畏罪而死，啟賢向玉貞賠禮，夫妻和好。

【鳳挑】

　　主要用於結婚或喜慶的日子，一般四個為一組，小鳳挑在前，大鳳挑在後。

【鳳冠】

　　古代后妃的冠飾，其上裝飾有鳳凰樣珠寶。鳳冠造型莊重、製作精美、珠光寶氣、富麗堂皇。

【畫一畫】

比照圖中的頭面，自己來畫一幅吧！

【畫一畫】

比照圖中的頭面，自己來畫一幅吧！

【畫一畫】

比照圖中的頭面，自己來畫一幅吧！

水鑽頭面

　　水鑽頭面是用高級玻璃仿製的鑽石鑲嵌在金屬底座上製成的髮飾。它有很強的閃光，晶瑩剔透、高光閃爍，又有紅、粉、紫、綠、藍、白等多色搭配，是頭面中最為華麗的。水鑽頭面為京劇舞臺上年輕美麗、性格活潑的女子所插戴。各色的水鑽頭面增添了旦角的美麗風采。

【正鳳】

【大頂花】

【邊鳳】

硬頭面

【偏鳳】

28

【泡子】

硬頭面

【泡條子】

小花泡條

小蝴蝶泡條

【串聯】

蝴蝶串

梅花串

【六角花】

七彩六角花

六角菊花

【蝙蝠】

【鬢 簪】

壓鬢尖簪子

三連珠鬢簪

各種鬢簪

【橫梁、後兜】

劇碼故事 —— 荊釵記

　　講述的是王十朋與錢玉蓮的故事。錢玉蓮拒絕巨富孫汝權的求婚，寧願嫁給以「荊釵」為聘禮的溫州窮書生王十朋。後來王十朋中了狀元，因拒絕萬俟丞相逼婚，被派往荒僻的地方任職。孫汝權暗自更改王十朋的家書為「休書」，哄騙玉蓮上當；錢玉蓮的後母也逼她改嫁，玉蓮不從，投河自盡，幸遇救。經過種種曲折，王、錢二人終於團圓。

【耳挖子】

硬頭面

【耳墜子】

【大簪子】

在腦後為固定橫梁和後兜使用，插在橫梁下面，與橫梁平行。

【如意冠】

「冠」為有身分的貴族所戴，后妃通常戴鳳冠。「如意冠」為《霸王別姬》中的虞姬所戴，既有妃子的身分，又有武勇的象徵。

【畫一畫】

比照圖中的頭面，自己來畫一幅吧！

【畫一畫】

　　比照圖中的頭面，自己來畫一幅吧！

【畫一畫】

　　比照圖中的頭面，自己來畫一幅吧！

【畫一畫】

比照圖中的頭面，自己來畫一幅吧！

銀錠頭面

銅質鍍銀，多為半圓形球狀體，為京劇舞臺上貧寒、寡居的婦女所用，如《武家坡》中的王寶釧、《汾河灣》中的柳迎春。為了增強舞臺效果，現在通常都在銀錠頭面中摻進一些水鑽頭面，比如水鑽的壓條、雙聯泡子等。

【銀泡子】

　　有單個泡、二聯泡、三聯泡、四聯泡，可隨意插戴。

【蝙蝠、側蝴蝶】

一般用來擋耳，側蝴蝶有時插在頭頂作為大蝴蝶使用。

硬頭面

【泡條子】

48

【鬢簪】

【六角花】

插在兩鬢，主要為擋耳用。

劇碼故事 —— 紫釵記

　　《紫釵記》是明代傑出戲劇家湯顯祖的「臨川四夢」中的第一夢，取材於唐代蔣防的《霍小玉傳》。才子李益元宵夜賞燈，遇才貌俱佳的霍小玉，兩人一見傾心，隨後以小玉誤掛梅樹梢上的紫釵為信物，喜結良緣。不久李益高中狀元，但因得罪欲招其為婿的盧太尉，被派往玉門關外任參軍。李益與小玉灞橋傷別。後盧太尉又改李益任孟門參軍，更在還朝後將李益軟禁在盧府。小玉不明就裡，痛恨李益負心。黃衫客慷慨相助，使兩人重逢。於是真相大白，連理重諧。該劇熱情謳歌了愛情的真摯與執著，深刻揭露了強權的腐敗與醜惡。

【銀錠草花】

　　插在兩鬢，主要為擋耳用。

【串聯】

【葫蘆簪】

也叫骨刺簪，根據劇情需要插戴。

【耳墜子】

 硬頭面

【纂圍】

【大簪子】

硬頭面

【畫一畫】

　　比照圖中的頭面，自己來畫一幅吧！

【畫一畫】

比照圖中的頭面，自己來畫一幅吧！

硬頭面

軟頭面

也叫青頭面，是固定硬頭面的輔助飾物或頭面的軟裝飾物。軟頭面是演員頭部化妝的基礎，插戴硬頭面都要在軟頭面上進行，包括線簾子、網子、髮墊、大髮、水紗、吊眉帶、水片子、鬢花等。

【水片子】

　　就是用一綹一綹的真頭髮做成的髮片。一般一套片子有七個小片和兩個大片，小片做小彎，大片做大柳。片子要用榆樹皮泡的水泡開，再用篦子或是小木梳刮開，之後彎成各種需要的形狀。小彎貼在前額，大柳貼在兩鬢，有著重塑演員臉型的作用。

【吊眉帶】

又稱勒頭帶，將演員的眉眼往上拉，使看起來更有精神。

【線簾子】

也叫線尾子，是旦角的假髮，繫在腦後。青衣放長繫，花旦要適中，武旦、刀馬旦要短，可以使形象更加美。

【網子】

　　整個戴在頭上，有著覆蓋作用或固定所戴飾物的作用。每個行當都有專用的網子，生行和旦行通常可互用。

【大髮墊、抓髻】

　　大髮墊就是旦角的頭髮，內有髮糉，有固定作用。抓髻為劇中年輕的小花旦使用。

抓髻

【大髮】

又稱大頂，由人髮製成，長約二尺，用以梳裹旦角假髻。

【水紗】

　　絲織品，黑色，極薄，寬二尺，長四、五尺。每個行當都要用到，有固定盔頭、勾勒演員額部輪廓、便於旦角插戴頭面及淨角插戴飛鬢和生角插戴面牌等作用。

【鬢花】

　　為青衣、花旦所戴，成對插在兩鬢，可同色，也可不同色。花形有二連朵、三連朵、六連朵等，種類有茶花、藤蘿花、薔薇花等，色彩豐富、豔麗，與點翠頭面或水鑽頭面共同構成旦角完整而華美的裝扮。

【畫一畫】

比照圖中的頭面，自己來畫一幅吧！

【連一連】

水鑽頭面　　　　　　點翠頭面　　　　　　銀錠頭面

軟頭面

附錄 —— 化妝

　　戲曲的塗面化妝可分為美化化妝（俊扮）、性格化妝（臉譜）、情緒化妝（變臉）、象形化妝（動物象形臉）等。

　　美化化妝在戲曲中是生、旦的化妝，稱為俊扮。相對於淨、丑角色的大、小「花面」而言，美化化妝又稱「素面」或「潔面」。

　　早期的生、旦化妝都較清淡，這與自然光下演出有關。到了清末，新舞臺興起，採用燈光照明，化妝的色彩也就相應地加濃、加重。化妝品由原來的粉彩改成以油彩為主。生、旦的化妝雖不用圖案花紋，但也有濃厚的裝飾趣味。旦角的貼片子，是對婦女額髮、鬢髮的一種圖案化處理，發揮著勾清面部輪廓和美化臉型的作用。生、旦化妝在用色和畫法上，根據劇中人物的年齡大小、是文是武以及生活境遇的不同而有所變化。

　　京劇的化妝很複雜，以旦角為例，不僅要「貼片子」、「化彩妝」，還要「梳頭」，化妝的工作人員通常要提前 2～3 個小時做準備工作，化妝全過程最少要 40 分鐘。「早扮三光，晚扮三慌」的俗語，就是講戲曲化妝要提前做好準備，所以敬業的演員都會提前把妝化好。

化妝材料

【油彩】

　　戲曲演員根據自己所扮演的行當與身分塗抹在臉上的油膏狀化妝品。一般由各種色料與油脂成分混合製備而成，其色調豐富明亮，色澤均勻一致，膏體細膩、穩定，具有優異的延展性、遮蓋力及附著性。

【定妝粉】

油彩很容易遇熱化解，讓妝花掉，上定妝粉有吸收面部多餘油脂、減少面部油光的作用，可令妝容更持久、更柔滑細緻。

【卸妝乳】

專門卸去油彩特殊油脂的化妝品。

【胭脂、腮紅】

化妝工具

【毛刷】

【化妝筆】

面部化妝的步驟 (以旦角為例)

【拍底色】

　　用嫩肉顏色的油彩在面部打勻粉底，粉底不宜拍得過薄，也不宜過厚，要厚薄均勻。

【拍腮紅】

　　粉底拍勻後，用食指和中指沾紅色油彩抹勻紅色眼影、鼻影和腮紅。抹眼影時略高於眉毛。拍腮紅要濃淡適宜、色彩均勻、過渡自然。

【敷定妝粉】

將白色定妝粉用海綿塊均勻地敷在臉上以進行定妝，用刷子刷勻。

【刷桃紅或朱紅粉】

用海綿球或刷子在眼周和臉頰處刷上桃紅粉或朱紅粉，塗擦要均勻。

【畫眼線】

　　畫眼線要根據演員的眼睛
大小、臉型胖瘦進行一定比例
的誇張。

【畫眉毛】

　　眉毛要向上挑，中間略
粗，兩端尖細，呈弦月形。青
衣、花旦畫柳葉眉，武旦、刀
馬旦畫劍眉。

【抹口紅】

　　首先用較細的化妝筆勾畫
出唇形輪廓，之後用紅油彩把
中間空隙填滿。

包大頭的步驟

　　也叫「梳大頭」，大頭是傳統京劇中最常見的旦角髮型。兩鬢貼鬢
發，腦後或頭頂梳髮髻，腦後垂著較長的線簾子，在髮髻、鬢髮、前額等
處插上豔麗的頭飾。

◆ 將榆木刨花用溫水泡上，用手揉出黏液，將真髮片子浸泡其中。

◆ **刮片子**：用篦子梳理片子，折出七個小彎和兩個大柳平放備用，並用
　溼毛巾蓋住以保持溼潤。

◆ **勒頭**：用吊眉帶將眉梢吊起，使眼角上挑，以顯得眼睛有神。吊眉帶還可以用來壓住頭髮，以便於貼片子。

◆ **貼片子**：在眉心正上方平貼好小彎當中最大的一個片子，然後依次貼好其餘六個小彎，用吊眉帶在頭上繞一下，將片子勒緊，接著將兩片大柳貼在左右鬢邊。

◆ 戴上線簾子，扣上假髮殼子，並固定好。

◆ **系水紗**：將水紗纏在頭
上，壓撫平展。

◆ 戴髮網子，固定好後，把
餘下的水紗線頭塞到腦後
的假髮殼子裡整理好，並
用卡子固定。

◆ 插泡子，並戴上泡條子。

83

◆ 將裝飾腦後髮髻的後三件
繫在大別簪上。

◆ 戴上耳挖子，用卡子固定
好。

◆ 插大頂花，用卡子固定
好。

◆ 根據個人情況戴上蝴蝶串、福字、單蝴蝶、偏鳳、珠花等其他裝飾品。

◆ 插上雙鬢花，包頭完成。

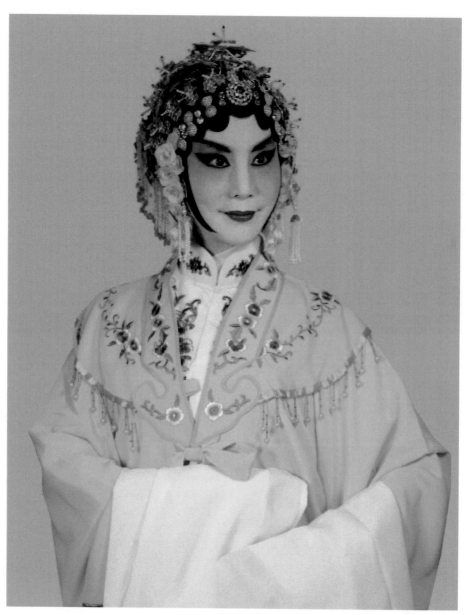

後記

　　生活當中有書痴、畫痴，有玉痴、木痴，而我卻是一個戲痴。在京劇的自由王國裡，我如痴如醉。在自我陶醉之時，我也迫切渴望與人分享京劇之美，於是我走進校園，舉辦講座、參加演出，進行教學活動，算來已有十餘年之久。

　　2017 年 7 月，在中國藝術研究院戲曲研究所李志遠老師的啟發和指點下，我斗膽將我的這些「情人」搬了出來，並取名為「學京劇‧畫京劇」。圖片的查找、拍攝和選用是本書編寫的一大難點。書中所用京劇人物圖片，大多來自「視覺中國」網站，其餘圖片多為作者自己拍攝和京劇界的朋友提供。

　　在本書即將出版之際，我要特別感謝京劇表演藝術家孫毓敏老師對叢書的認可並為之作序；感謝傅謹教授對叢書提出寶貴的修改意見；感謝彭維、李娟、田寶、白潔和樂隊演奏員在圖片拍攝中給予的幫助和支持！

　　京劇博大精深，本書只能擇其基本且重要的內容進行展示，在編寫的過程中，不可避免地會存在一些疏漏或錯誤之處，敬請讀者、專家批評指正。

學京劇‧畫京劇：多彩頭面

編　　著：安平

編　　輯：鄒詠筑

發 行 人：黃振庭

出 版 者：崧燁文化事業有限公司

發 行 者：崧燁文化事業有限公司

E-mail：sonbookservice@gmail.com

粉 絲 頁：https://www.facebook.com/
　　　　　sonbookss/

網　　址：https://sonbook.net/

地　　址：台北市中正區重慶南路一段六十一號八
　　　　　樓 815 室
Rm. 815, 8F., No.61, Sec. 1, Chongqing S. Rd.,
Zhongzheng Dist., Taipei City 100, Taiwan

電　　話：(02)2370-3310

傳　　真：(02)2388-1990

印　　刷：京峯彩色印刷有限公司（京峰數位）

律師顧問：廣華律師事務所 張珮琦律師

定　　價：375 元

發行日期：2022 年 12 月第一版

◎本書以 POD 印製

國家圖書館出版品預行編目資料

學京劇‧畫京劇：多彩頭面 / 安平
編著 . -- 第一版 . -- 臺北市：崧燁
文化事業有限公司 , 2022.12
　　面；　公分
POD 版
ISBN 978-626-332-930-0(平裝)
1.CST: 京劇 2.CST: 頭部 3.CST: 佩
飾 4.CST: 中國戲劇
982.41　　111018785

電子書購買

臉書